大展好書　好書大展
品嘗好書．冠群可期

運動精進叢書 21

單板滑雪技巧圖解

（附單扳滑雪 VCD）

李久全
高　捷　編著

大展出版社有限公司

單板滑雪，你的生活方式！

　　時下最為時尚的冬季運動項目非單板滑雪莫屬。當你遠離喧囂的都市，呼吸著清新的空氣，拋掉一切煩惱，體會從山坡上飄忽而下的感覺，無限樂趣盡在其中。

　　單板滑雪屬於極限運動類，與衝浪、滑板有異曲同工之妙；驚險刺激，充滿動感和激情，可以盡情張揚個性，在速度中體驗快感，在心跳中挑戰自我。每一個樂於挑戰極限的滑雪者，每當看到單板高手飄飄欲仙或騰挪翻飛，都難免會夢想自己會成為駕馭單板盡情展現自我的「雪山飛狐」。

　　單板滑雪者有自己獨具個性的服飾風格和另類的流行音樂，處處體現著自由、奔放和創新。更重要的是他們都擁有一份崇尚自由、回歸自然的心情以及挑戰極限的動力和張揚個性的激情。作為一項令人癡迷的時尚體育運動，單板滑雪不再是年輕人的專利，而已經成為了一種生活方式，已經融入很多人的細胞和血液，使他們充滿激情，不斷挑戰自我。

　　有人說，單板生活是一種態度，只有單板族才知道單板滑雪的樂趣。如果你喜歡與眾不同的感覺，渴望心靈自由，你就一定會愛上單板，使單板成為你的生活方式！

序

　　單板滑雪運動雖然起源較晚，但迅速風靡全球，成為世界上發展最快的運動項目之一。1998 年單板滑雪成為冬季奧運會正式比賽項目，進一步推動了這一運動的發展。據統計，美國從 1998 年～2005 年單板滑雪人數增加了約33%。而單板滑雪在進入中國不到 10 年的時間裏，已經迅速在年輕人當中普及開來。據業內人士估計，目前單板滑雪人數已占滑雪總人數的 10%左右，而且這一數字還在迅速增加。

　　本書系統地介紹了單板滑雪的基本知識、基本動作，以及各種轉彎技術和一些技巧基礎。希望廣大單板滑雪愛好者在本書的幫助下，更好地掌握單板滑雪的學習方法，更快地掌握單板滑雪的技術，在學習過程中少走彎路，更多地體會單板滑雪的樂趣。

中國滑雪協會秘書長

北京

目　錄

目　錄 ㄅ

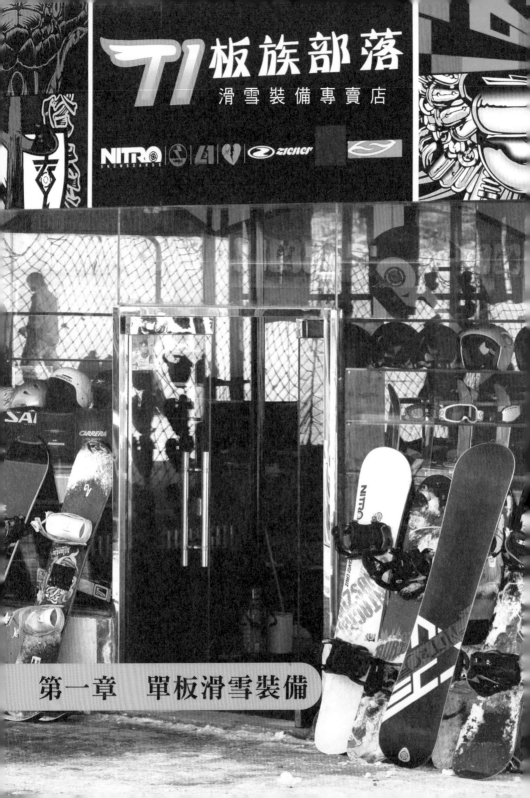

第一章　單板滑雪裝備

一、裝 備

滑雪服

單板滑雪時，應穿著寬鬆舒適的衣服，最好是分體的滑雪服。建議至少穿三層衣物，並攜帶方便增減的衣物，以便根據情況隨時增減。最外層要選擇防風、防水、透氣、保暖的滑雪服。內衣應穿著透氣、排汗的非棉製合成面料衣物，可將汗濕排到外層並蒸發掉；而棉製內衣會吸汗，並貼在身上，會使滑雪的快感大打折扣。如果你比較容易出汗，最好帶一件透氣的內衣，以便更換。中間則要選擇保暖的絨衣或其他透氣面料的衣物。

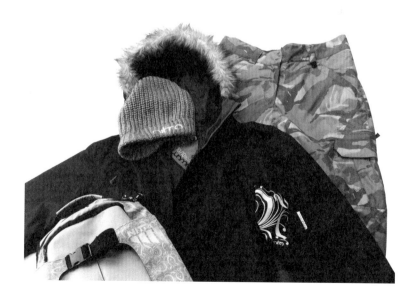

滑雪褲

　　滑雪褲要保暖、防水，寬鬆便於活動。褲腳下開口一般是雙層結構，內層有帶防滑橡膠的鬆緊收口，注意這是要套在鞋幫外的，以防止雪碴灌到鞋裏。

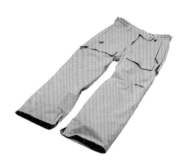

滑雪鞋

　　目前國內雪場通常將單板和雪鞋共同租賃。但從穿著舒適和衛生以及經濟的角度考慮，滑雪愛好者在有了一定的基礎後最好擁有一雙屬於自己的滑雪鞋。滑雪鞋通常有軟鞋和硬鞋之分。滑雪鞋是否合腳會影響你對單板滑雪運動的喜好程度和技術發揮。

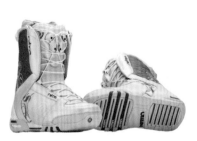

　　硬鞋和雙板滑雪鞋一樣，比較笨重，需要盤狀踏入式固定器，比較適合高山和速度型滑雪，已經很少有人使用。建議初學者選用軟鞋，軟鞋比較舒服，而且方便走動。目前單板滑雪者大多數穿的是軟鞋。軟鞋又有適

合高背捆綁式（或自由式）固定器的和適合踏入式固定器的兩種。後者是將固定設備置入鞋中，與雪板上的固定裝置卡到一起。滑雪鞋一定要舒適、合腳。鞋太大、太鬆，將無法提供必要的支撐，需要某塊肌肉額外用力，容易導致疲勞和痙攣；鞋太小，會擠腳，產生疼痛感。

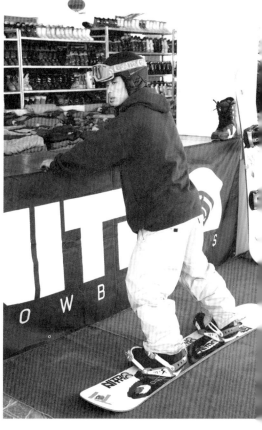

　　試雪鞋時要將兩腳都固定在雪板上，將固定器固定好，身體向前，微屈膝，或抬起腳跟側板刃。此時腳跟在鞋內應該不能動。如果此時腳跟有很大的活動空間，那麼就需要綁緊鞋帶或固定裝置，或換較小號的鞋。

襪　子

　　要選擇高腰、彈性好，透氣的滑雪襪。

手　套

　　單板滑雪手撐地的時間比較多，建議選擇厚而防水的手套。最好有腕帶，以防止雪進入手套，同時也對手腕支撐起到良好的保護作用。

滑雪鏡

　　為了避免紫外線以及陽光和雪地反射對眼睛的傷害，滑雪時需要佩戴具有防霧、防紫外線、防風等性能的滑雪鏡。單板運動者一般選用視野比較開闊的球面鏡。

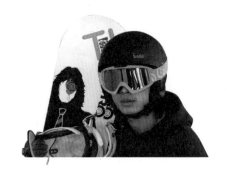

帽子或頭盔

　　滑雪時，頭部會散發大量的熱量，需要佩戴透氣保暖的帽子或頭盔。

　　從安全角度出發，建議滑雪時要佩戴頭盔（有的雪場要求佩戴頭盔才能進入單板區）。初學單板滑雪時背摔的機率很高，倒地時也可能有其他滑雪者從山上衝下來撞到一起，而頭盔既可以有效地保護頭部，還可以起到一定的保暖作用。

護　具

　　為了儘量避免受傷，單板滑雪者最好佩戴頭盔、護膝、護腕和護臀。

二、單板雪具

板頭

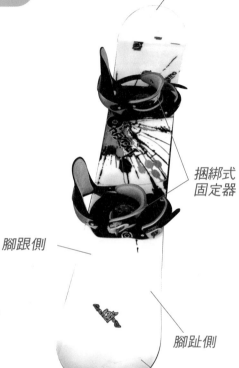

捆綁式
固定器

腳跟側

腳趾側

滑雪板

板尾

滑雪板通常分三種：自
由式滑雪板（Freestyle）、
高山滑雪板（Alpine）、和休閒式滑雪板（Freeride）。

自由式雪板板頭和板尾均呈弧形向上翹起。比其他雪
板稍短，更輕更有彈性，比較容易轉彎。適合初學者使
用。目前最常見的就是自由式滑雪板。通常配軟鞋，高背
捆綁式固定器或踏入式固定器。自由式雪板比較適合跳
躍、半管等各式花樣。

　　高山滑雪板板頭上翹，板尾不上翹。高山雪板較硬，以便高速割雪，轉彎時能切住雪。它需要配硬鞋和盤狀固定器，適合競速滑雪者使用。

　　休閒式滑雪板綜合了自由式和高山滑雪板的特點，以便創造出全能型的滑雪板。板頭和板尾均微上翹。柔韌性也比較適中。比高山板更容易轉彎，但保持了高速下切雪的能力。初學者也可以選用，可以配各種固定器使用。

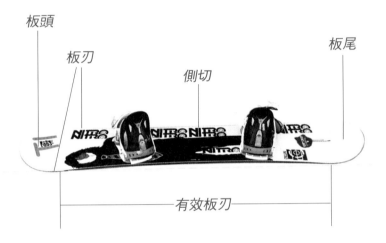

板頭

板刃

側切

板尾

有效板刃

板　頭

　　單板的前端也和滑雪板一樣向上翹起，便於在雪上滑行。

板　尾

　　有的板尾也和板頭一樣向上翹起，便於反向滑行。初學者應該用兩頭上翹的單板。尾部不上翹的單板為高山板，除了競速以外，已很少有人使用。

板　刃

單板側面的鋼邊。用於轉彎或減速時刮雪或切雪。

有效板刃

轉彎時接觸雪面的板刃部分。有效板刃並不是整個雪板的長度。板頭和板尾向上翹起的部分在轉彎時並不會割雪，所以不算有效板刃。

側　切

單板側面凹形的弧線，有助於轉彎效果。多數雪板的側切半徑在 8～9 公尺，在保證最大穩定性的基礎上可以輕鬆轉彎。側切深，轉彎快；側切淺，穩定性好，但轉彎半徑大，轉彎慢。

彈　性

滑雪板是有彈性的，有助於將滑雪者的體重均勻分佈到雪板上。有人甚至將雪板自然平放時上弓的弧度成為雪板的「生命」。

防滑墊

後腳未固定時踩的防滑墊，位於兩個固定器之間，緊挨後腳的位置。單腳滑行或下纜車時會用到。現在國內的滑雪板大多沒有防滑墊。本書後面提到後腳踩在防滑墊上的練習，如果沒有防滑墊，就踩在兩固定器間緊貼後腳的位置。

如何選擇單板？

對於初學者來說，可以先選擇在雪場租借雪板，一旦感覺有興趣，就應當先買一套初學的套板。單板滑雪是非常個性化的運動，每個人的板長、固定器的寬度和角度、鞋的軟硬以及轉彎角度的大小都對滑雪有著很大影響，對於初學者尤其重要。固定的一套板子對於技術的提高，有很大幫助。一般情況下，可以在學會換刃後買板子。

選擇雪板時，除了價格因素，不同類型、不同長度、寬度、彈性，以及自己的身高、體重、滑雪風格等，都是要考慮的因素。

選雪板時主要考慮兩個因素:板子可承受重量的範圍和板子的寬

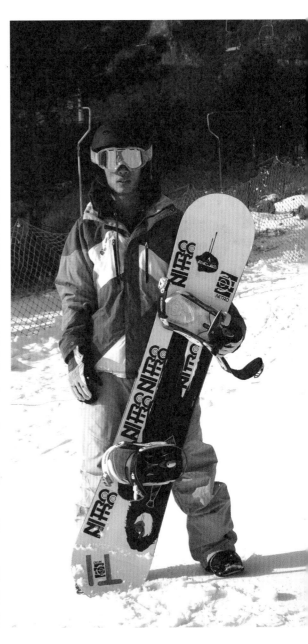

度。體重必須要在雪板可承受範圍之內，這通常要參考雪板附帶的說明。通常雪板越長可承受重量越大，一般人使用的雪板長度會介於肩膀和下巴之間。寬度則以穿上鞋子後，站在板上前後超出雪板不超過 1 公分為宜，否則容易拖雪。

初學者一般選擇稍軟一點的雪板，因為軟板容錯性較高，但速度快時穩定性差；硬板通常用於速度較快或雪質較硬的情況，初學難度會比較大。

固定器

固定器主要分捆綁式（Strap）、踏入式（Step-in）和硬鞋盤狀固定器（Plate）。

捆綁式已經流行多年。這種高背式固定器為穿軟鞋的滑雪者提供了支撐，通常用於自由式和休閒式滑雪板。

盤狀固定器用於固定高山、競速或休閒式滑雪板的硬鞋。適用於競速滑雪者。

踏入式不用彎腰或坐下捆綁，因穿脫方便，容易調整，尤其適用於雪場的租賃雪板。

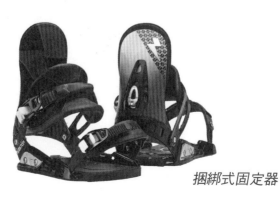

捆綁式固定器

固定器角度與距離調整

　　滑雪者通常根據自己的風格和習慣調整固定器的角度和距離。一般情況下，前腳角度大於後腳角度；前腳通常在 15～30 度，後腳通常在 0～10 度。

　　為了方便後腳的技術動作和滑行，有人後腳開始往負角度調整，甚至前腳 15，後腳 –15 度。這不是絕對的，要根據滑雪者個人的風格而定。

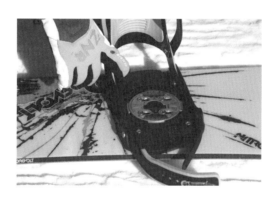

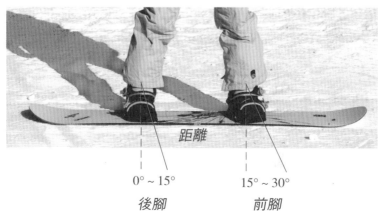

距離

0°～15°　　　　　15°～30°

後腳　　　　　　前腳

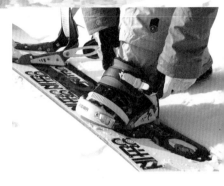

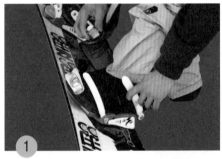

捆綁式固定方法

1. 前腳套入固定器中。腳跟要緊靠固定器的高背支撐。

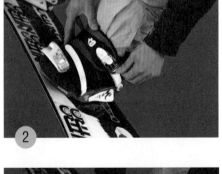

2. 先將腳腕處扣帶扣緊，然後再扣腳趾處扣帶。注意不要過緊，以免產生疼痛感。

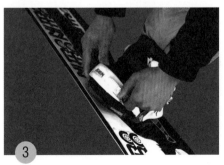

3. 將後腳以同樣方式套入固定器，扣緊扣帶。

踏入式固定方法

1. 腳尖先入位，踩入固定器。

2. 腳跟向下踏，將鞋和固定器鎖定。

3. 將前腳固定器上的防脫帶繫在鞋上或腳踝上。

防脫帶

通常繫在前腳上。防止雪板意外脫離，造成危險。

第二章 單板滑雪基本知識

一、下滑線／滾落線

　　要學習單板滑雪，首先要瞭解單板滑雪的一些基本知識。

　　雪板頭向下自然下滑的路線。就像球從山上向下滾動的路線。在這條線上下滑通常是阻力最小、速度最快的。滑雪控制速度下滑主要靠不斷地穿越下滑線轉彎。

　　轉彎需要身體與板刃的配合，靠一側的板刃切入雪中，產生更大的阻力而形成。

二、單板滑雪者各部位

　　對於初學單板滑雪的人來說，首先要確定應該左腳在前還是右腳在前。如果以前從事過滑板、衝浪等運動，也許你很容易確定哪隻腳在前。通常情況下，多數人是左腳在前、右腳在後（Regular）；但也有相當數量的人（多數是左撇子）右腳在前、左腳在後（Goofy）。

　　開始學習時，你需要練習各個方向的滑行，你可能很快會發現自己哪隻腳在前更容易控制。技術全面的單板滑雪者都需要學習反向滑行（Fakie），所以，要掌握任何一隻腳在前方的動作。但開始時應該選擇較有力的一條腿在後面控制方向。如果你不確定自己應該哪隻腳在前，哪隻腳在後，以下是幾個測試的小方法：

　　1. 打籃球時輕鬆上籃使用的起跳腳，或足球罰點球時踢球腳在後。

　　2. 通常打網球或羽毛球時持球拍手同側腳在後（這並不是絕對的）。

　　3. 與打高爾夫揮桿或打棒球揮棒時，前後腳的站立姿勢一樣。

　　4. 想像在冰面上跑動後急停側身滑行，這時腳的前後動作和單板上是一樣的。

　　5. 讓朋友在你不知道的情況下從身後輕輕推你一下，先跨出去的那隻腳應在後面。

　　確定了哪隻腳在前，也就確定了雪板的腳跟側板刃和

腳趾側板刃，確定了哪個是前臂、哪個是後臂。使身體各部位和雪板各部位對號入座。

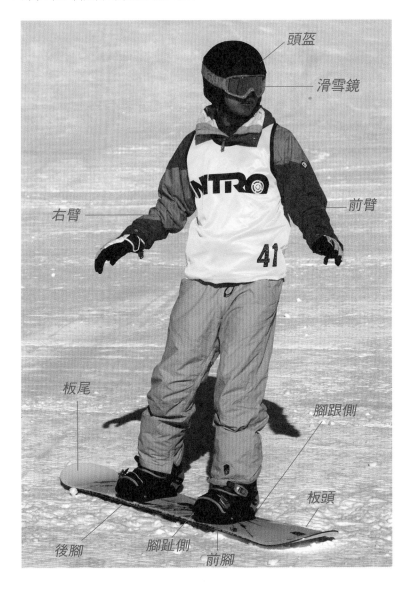

三、單板滑雪基本姿勢

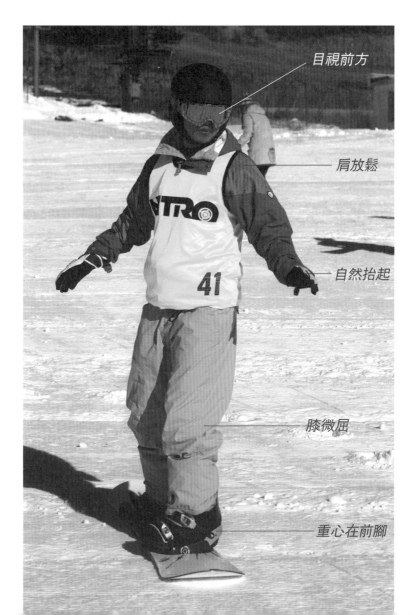

目視前方

肩放鬆

自然抬起

膝微屈

重心在前腳

1. 眼睛要一直注視前進的方向。
2. 肩膀放鬆；肩、胸、髖朝向目標方向。
3. 手臂自然向前抬起，保持平衡；前臂指向前進方向。
4. 膝放鬆、微屈。
5. 重心保持在前腳。

四、雪道標誌

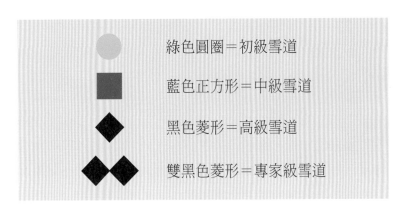

綠色圓圈＝初級雪道

藍色正方形＝中級雪道

黑色菱形＝高級雪道

雙黑色菱形＝專家級雪道

五、在雪場需要注意的安全事項

單板滑雪中有些危險因素是可以減少或避免的。

▲滑雪前一定要先進行伸展運動。你可能會用到一些平時很少用到的肌肉。

▲在滑雪場，要時刻注意你在什麼位置，其他人在什

麼位置？你要滑向何處，其他人在滑向何處？

　　▲對於經常參加運動的人來說，會比很少運動的人更容易學會滑雪，因為他們各種動作的反應會更快。但並不是擅長其他運動就可以直接將這種天賦轉到滑雪上。不要想第一次玩單板就能駕馭中級雪道。要有耐心，先在平地和緩坡上進行一些基礎練習。

　　板子脫下來時一定要與下滑線垂直，橫向倒扣在雪地上（板底朝上）；儘量在平地或坡度較緩的地方固定雪板，雪板要橫放，在鞋子穿進固定器之前，始終保持至少一隻手扶板，以免雪板滑走，或傷及他人。

　　▲要學會如何使用纜車。規模較大的雪場，要隨時帶著雪場地圖，知道自己在哪裡，去哪裡。

　　▲滑在前面的人有優先權。若想超越，必須小心避開前面的滑雪者。

　　▲感覺累時，應該停下來休息。疲勞時很難集中精力練習，也很容易導致動作不正確或摔倒，所以要感覺休息好了之後再繼續滑。

　　▲要停下來休息時，請到雪道的兩側顯眼的地方。不要在雪道中休息，也不要在轉彎處休息，否則剛轉彎的滑

雪者會來不及剎車而撞到你。

▲要目視前方。單板滑雪時最容易出現的錯誤之一就是眼睛看腳下。這在緩坡、人少時可能不會出現大的問題，但在速度稍快或人多時，則可能會撞到人。單板滑雪時要隨時觀察前方路況並迅速做出反應。如果不目視前方，很容易會出現各種危險。到雪道會合處時，要注意看上坡，注意避讓其他人。

▲注意看雪道兩旁的標誌，並遵守標誌，不要進入未開的雪道。當雪道標示「慢」時，請放慢速度。

▲控制好自己的速度，避免撞到他人。在挑戰自己

的極限前，先衡量自己的能力。嘗試危險性動作時，請朋友在你旁邊看著。

▲要克服滑雪時的恐懼感，但也不要過於盲目自信，急於求成。嘗試新動作前要先看、先想，在頭腦中對動作形成清晰的影像，有感覺後再練習。

▲若不小心受傷，不要慌，脫下板子，倒插在你後面

斜坡上，讓其他的滑雪者知道你受傷，請他們去叫救援人員或幫你打電話求救。

▲儘量和家人或朋友一起滑，不要落單。

六、其他建議

單板滑雪並不是一項便宜的運動。建議初學者先租用雪板和服裝，待掌握了一定基礎並增加了興趣後，再決定購買自己的裝備。當然，如果條件許可，可以先買一身適合自己的滑雪服，然後再買鞋和板。

建議初學者一定要找專業教練，這樣可以使你少走很多彎路，而且少摔跟頭，也可以使你節省很多時間和金錢。第一次單板滑雪的經歷可能會使很多人感覺無法控制，對自己失去信心。而找一個好教練指導能會是完全不同的感覺。

臨行前的檢查

在你準備出發去滑雪之前，要注意以下幾點：

1. 帶上更換的衣物；

2. 帶一些高熱能食品。

3. 帶上飲料。運動和滑雪的戶外條件都容易使人感覺渴。要避免喝咖啡和酒精飲料。

4. 帶上防曬霜。滑雪時最好使用 SPF30 以上的防水防曬霜。

5. 要休息好。注意滑雪前一天不要泡熱水澡或洗桑拿，不然滑雪時你的腿會感覺柔軟無力。

6. 國內雪場基本都能租到雪板、雪鞋和雪服。如果你是自備這些裝備的話，不要忘記任何一件。通常需要自備的裝備有：手套、眼鏡、頭盔，護腕，護膝，護臀。

7. 自駕車去滑雪場，一定要檢查車況，包括油、水、剎車、輪胎等。如果不熟悉雪場路線，要帶上地圖或在出發前問好路線。

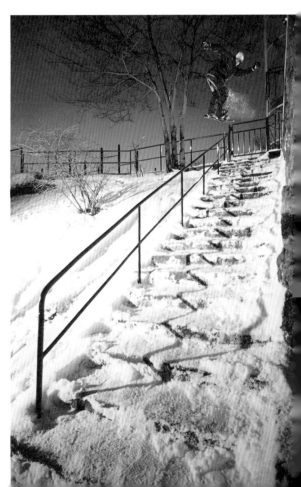

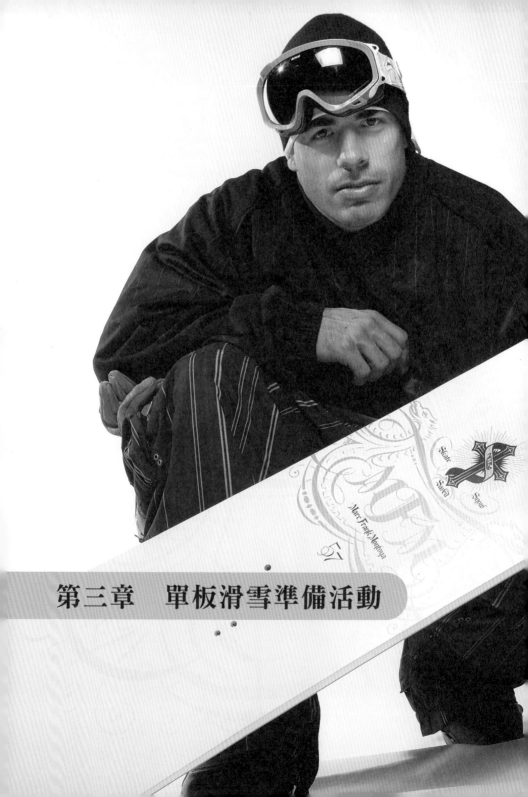

第三章　單板滑雪準備活動

　　單板滑雪對身體素質有一定要求。身體素質越好，越容易學會單板滑雪，掌握高難度技巧的可能性也越大。為了更好地掌握單板滑雪技術，預防損傷，建議在雪季到來之前，有針對性地做一些增強身體素質的練習，提高運動能力。

　　對單板滑雪較重要的身體素質練習主要包括柔韌、力量、耐力和協調性練習。腰腹和腿部力量對於單板技巧起著重要作用。綜合身體素質訓練有很多種，每個人可各有側重。這裏拋磚引玉，僅供參考。

　　注意要在運動前和運動後都進行拉伸練習。運動前的拉伸要在熱身後進行（深蹲、原地跳或爬山都有助於熱身），減少損傷；運動後拉伸練習，有助於恢復，緩解肌肉的疼痛。要按從頭到腳或從腳到頭的順序活動全身各關節。股四頭肌和小腿肌肉是單板滑雪用得最多的肌肉，滑雪前和滑雪過程中盡可能利用機會拉伸這些肌肉。

一、柔韌練習

頸　部

　　1. 順時針、逆時針交替旋轉頭部各 6～10 次；

　　2. 身體正直，雙手叉腰、垂肩，頭部向前、後、左、右各保持 10～15 秒。

肩　部

1. 身體正直，雙臂位於頭後，左手向左拉右肘關節，右手向右拉左肘關節，各保持 10～15 秒。拉向一側時上身可配合傾向同一側，但注意身體不要前傾。

2. 身體正直，一臂與肩同高交叉向身體另一側，另一隻手臂扶住肘關節，向胸前拉。保持 10～15 秒交換。

3. 身體正直，雙手背後交叉，手臂伸直向外，向上，保持 10～15 秒。

背　部

1. 雙手背於後腰，頂髖、低頭、含胸，弓背，兩肘儘量向前。保持 10～15 秒。

2. 彎腰、低頭、含胸，微屈膝，雙手位於膝關節下方，向上弓背，保持 10～15 秒。

腰　部

1. 兩腳開立，與肩同寬，兩手交叉，抱於頭後，分別向左側和右側轉動 90 度，各保持 10～15 秒。重複 3～5 組。

2. 兩腳開立，兩手叉腰，拇指朝前，手掌及其餘四指扶骶骨，分別向左、右和前方推動胯。

腿　部

1. 兩腳與肩同寬，兩腿直立，向前彎腰，兩手掌平行與地面，儘量向下，保持 10～15 秒，換另一側。

2. 單腿直立，雙膝靠近，另一側小腿向後抬起至臀部，單手或雙手扶腳。一邊保持 10～15 秒，換另一側。

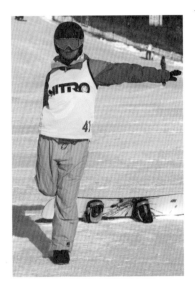

3. 單腿直立，另一腿向前抬起，雙手抱膝關節儘量向
上提。一邊保持 10～15 秒，換另一側。

4. 一條腿邁向前，向上勾腳尖，後腿略彎，把身體重量壓向前腿，伸拉腿部後側肌肉。一邊保持 10～15 秒，換另一側。

5. 側壓腿：兩腿開立，向下屈膝，雙手扶同側膝關節，注意身體要保持正直。一邊保持 10～15 秒，換另一側。

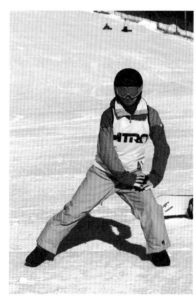

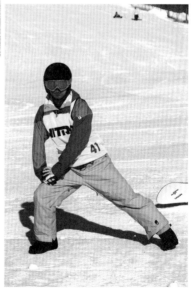

手指手腕

左手臂向下伸直，手心向下，與地面平行，橫於身體前方，右手手心向上，與左手手心相對，用右手的掌心向上推左手手指，保持 10～15 秒，換另一側。

二、力量練習

核心力量練習

　　很多運動的力量都源自於身體的核心部位（腰、背及軀幹）。單板滑雪主要是靠重心的轉移和身體的轉動來改變方向。練好核心力量，可以使動作更協調，更有效。

　　1. 仰臥起坐和兩頭起是最常用的腰腹練習。可以有直腿、屈腿，正向和左右兩側各種組合練習方法。這裏不贅述。

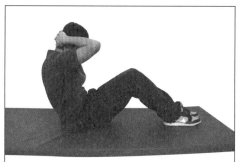

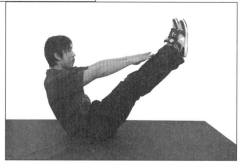

2. 腰背兩頭起：俯臥在墊上，雙腿併攏伸直，雙臂向頭上方伸直，四肢同時向上抬起。每組練習最後 3～5 次兩頭翹起保持 5 秒。

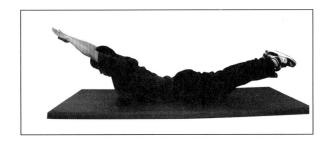

3. 側臥起：側臥在墊上，雙手交叉抱於頭後，側向上抬起。連續 8～10 次，換另一側。每次 2～3 組。

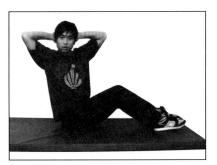

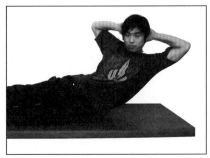

4. 側臥抬腿：側臥在墊上，下側手臂沿身體方向伸直於頭上方支撐，上側手臂叉腰。兩腿伸直併攏，向上抬起。連續 8～10 次，換另一側。每次 2～3 組。

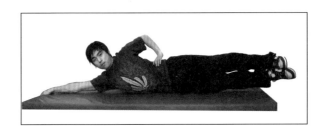

5. 臥撐抬腿：雙手和腳前掌支地，呈俯臥撐動作；身體其他部位保持不動，一條腿儘量向上抬起，抬頭目視前方；保持 10～15 秒；換另一側。做這一練習時，抬腿的同時，同時抬起另外一側手臂，效果更好。

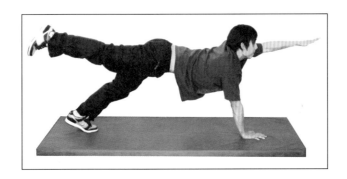

6. 立臥撐：雙手和腳前掌支地，呈俯臥撐動作；提臀收腹，兩腳收至雙手後部支撐蹲起；縱身起跳；落地，彎腰，雙手支撐，恢復起始動作。如此重複。

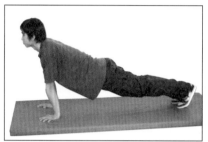

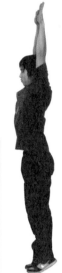

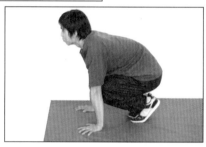

7. 肋木舉腿：雙手抓肋木或單桿，將身體吊在空中舉腿。可以將大腿抬到胸部或將雙腳抬到手部的練習。注意身體不要擺動。

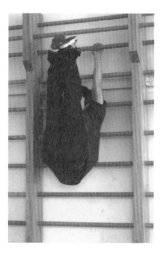

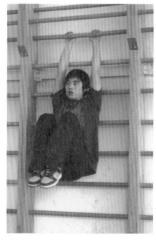

　　8. 健身球：健身球對於身體各部位的拉伸，以及核心力量和平衡性的練習都是非常好的輔助器械。建議在專業教練的指導下進行練習。

下肢力量練習

　　增強小腿及膝關節肌肉力量可以有效增強單板滑雪的控制能力並減少損傷。

　　1. 蹲起：要點是膝關節不要小於 90 度。可以徒手進行快速蹲起，也可以手持啞鈴或肩扛較輕的槓鈴進行蹲起或半蹲起。模仿站在雪板上的動作，進行一定數量的蹲起練習。

　　2. 跳臺階：雙腳跳、單腳跳，以及兩個方向的側向單腳跳交替進行。

　　3. 其他器械練習：健身房中有很多下肢力量練習器械。注意進行力量練習時要保持正確的動作。

上肢力量練習

　　單板滑雪很少用到上肢力量。但因初學單板滑雪時較容易摔倒，手腕、肘和肩部容易受傷。增強上肢力量可以減少損傷。

　　握拳俯臥撐：為減少手腕受傷的可能，面向山坡倒地時要握拳用拳面支撐。做俯臥撐練習時可以用拳面撐地。

三、耐力練習

　　耐力練習可以減少因疲勞而導致的損傷。建議平時多做一些有氧耐力訓練，如慢跑、騎自行車、練健身操、打網球、游泳等。其中也要穿插一些無氧訓練（1～2分鐘的

高強度練習），如短跑、跳臺階、跳繩、連續高抬腿跳等。注意要均衡地練習各部位肌肉，可以交叉進行各種不同形式的運動，以保持運動的樂趣。

四、協調性、靈敏性與平衡感練習

協調性、靈敏性練習

1. 組合跑：慢跑時，穿插進行背向跑、側向跑、繞樹轉向、跨步跑、高抬腿跑等多種不同的組合。

2. 轉體90度／180度跳臺階：找一個高度適宜的台階。側身對著臺階，轉體90度跳上臺階，轉身跳下臺階，恢復初始動作。每組過後換另一側。或背對臺階，轉體180度跳上臺階，再轉體180度跳下臺階，恢復初始動

作。每組過後換另一側。每組次數根據臺階高度和自己身體情況確定。次數不要過多，以免疲勞受傷。

3. 原地 360 度跳起轉身（向左、向右）：雙手自然抬起於體前，屈膝，先向相反方向轉身、擺臂，跳起時吸氣，頭部帶動身體轉身 360 度，落地保持平衡。可以先練習原地 180 度跳起轉身，逐漸增加難度。

4. 高抬腿縱跳：兩腿併攏，屈膝半蹲，兩腳蹬地向上跳起，大腿儘量向上，向胸部抬起。上身保持正直。

5. 高抬腿跳＋手觸腳尖：屈膝半蹲，兩腳蹬地向上跳起，大腿向胸部抬起，用左手摸右腳尖或用右手摸左腳尖。

6. 縱跳＋手從外側觸腳跟：屈膝半蹲，兩腳蹬地向上跳起，一手向前上方擺，一手從身體外側向身後擺，小腿向臀部抬起，腳跟觸及後手手指。

平衡練習

　　1. 雙腳與肩同寬，膝關節微屈（不要超過腳尖），上身保持正直，面向前方，分別用前腳掌／腳趾和腳跟支撐，雙腳不能移動，雙臂自然彎曲於體前，保持平衡 5～10 秒。

　　2. 在前一練習的基礎上，頭和肩稍轉向一側，身體重心也稍移向同側腳，保持平衡 5～10 秒。

　　3. 練習閉眼單腿平衡和單腿半蹲。注意膝關節彎曲角度不要小於 90 度。

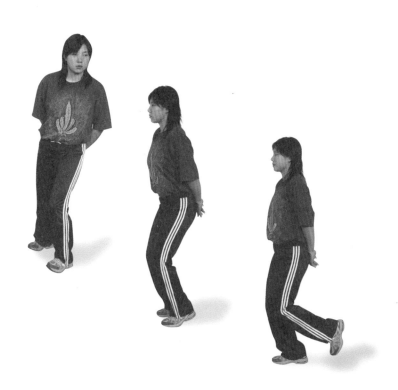

第四章　單板滑雪基本動作

　　有條件的話，在到滑雪場學習單板前，先熟悉一下單
板器材並練習一些基本動作，是非常好的做法，這將有助
於身體肌肉適應新的需求，並形成「肌肉記憶」。這是需
要一定時間的，如果你沒有在家中完成這些練習，你就不
得不在雪場練習，但這可能會耗費你更多的時間和金錢。

基本動作

　　以下基本動作將使你為單板練習做好準備。如果在家
中你能想像到以下動作用於單板滑雪的哪個環節，練習將
更有效。

單腳固定動作

　　將前腳固定在板上。另外一隻腳踩在防滑墊上，靠近後腳的固定器。保持運動姿勢：面向前方，與板頭同一方向，胸部也要朝向同樣的方向；想像雙手和雙臂在腰前方保持平衡；雙膝微屈，將身體 60～70%的重量置於前腳。

　　後腳置於雪板腳跟側板刃後方，將趾尖側板刃抬起，感覺腳跟側板刃並施以一定的力。

　　後腳置於雪板趾尖側板刃前方，將前腳腳跟側板刃抬起，感覺腳趾側板刃並施以一定的力。

使滑雪板成為你身體的一部分

　　要體會穿著滑雪板的感覺，逐漸熟悉並適應這種感覺，使滑雪板成為身體的一部分。最初可以用前腳抬起滑雪板，然後分別用板頭和板尾接觸地面或雪面。

　　熟悉後，用前腳帶雪板向前滑，小步向前或向後移動。

　　將雪板抬起，轉身。可以將雪板抬起後按適合自己的角度轉動。嘗試抬起雪板，轉動 180 度。

雙腳固定動作

　　最初雙腳固定比較難掌握平衡，建議先在有扶手的地方逐漸體會雙腳固定的平衡動作。

　　基本動作：目視前方，雙手抬起在腰前、指向前方，膝微屈，重心稍向前傾。

　　加重與減重：屈膝向下加重，然後腿伸直，向上減重，身體重心稍向前。

上身左右轉動

前後移動重心。

雙腳固定體會側刃

手扶牆或其他有扶手的地方,分別體會用腳跟側和腳趾側板刃的感覺。

找一塊比較平坦的雪地,雙腳固定在雪板上,重心位於兩腳之間,兩腳分別向雪板兩側用力扭動。逐漸將重心移到前腳或後腳。這時你會感覺到重心腳很難控制,而另一隻腳比較容易滑動。

將重心置於前腳,後腳向兩側滑動。這將是轉彎時所需要的關鍵動作。很多初學者最大的問題之一就是因害怕而重心向後,從而導致無法控制方向。

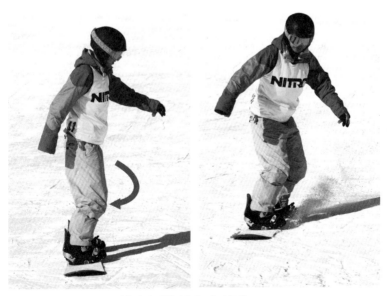

轉身屈膝並左右轉動。

倒地與站起

倒地與站起是單板滑雪初學者必須面對的情況。首先要學會如何倒地以防止受傷。趾尖側（向前）面向山坡倒地要雙膝、雙拳著地，

但面向山下摔時，不要用手撐地，應雙肘置於胸前或前臂主動落地並順勢向外伸展；

腳跟側（向後）倒地要從臀部到背部滾動進行緩衝。

滑雪時應注意將重心放在坡上方板刃，一定要注意不能讓朝向坡下的板刃卡雪，否則將會重重地向山下摔去。當你感覺身體失去平衡時，要順勢倒地，由緩衝減少受傷的可能。

站起時很重要的一點，是要使雪板與下滑線垂直，也就是要使雪板橫在山坡上。面向山坡的倒地（跪姿）比較容易站起來。

　　背向山坡的倒地（坐姿）站起時稍有難度，可以雙手撐地站起，也可以一手撐地、一手抓板前端板刃幫助站起。將後腳固定於雪板時最好在下坡處，山坡的角度更有利於站起，同時更容易感覺到板刃。

　　向山谷的重摔通常是板刃卡雪造成的。

　　可以先轉成面向山坡倒地的動作站起，也可以像圖中那樣轉身站起，直接下滑。

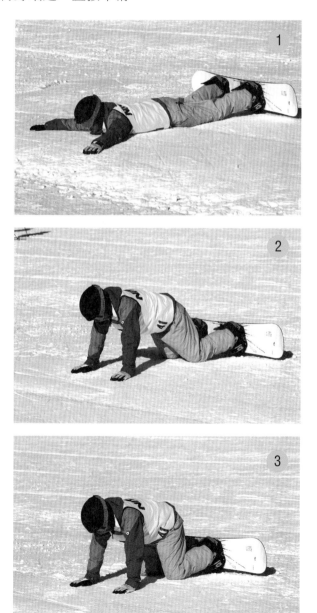

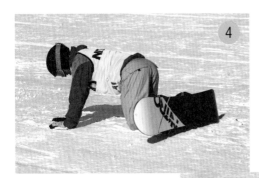

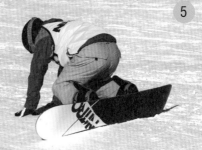

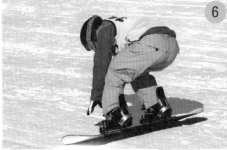

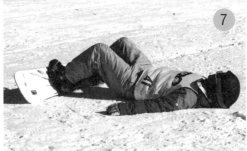

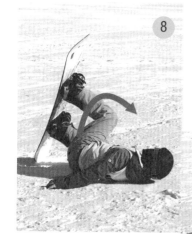

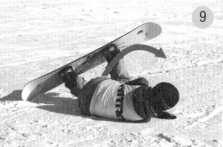

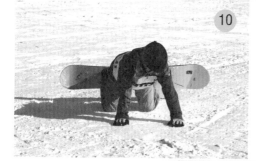

　　根據倒地方向、站起習慣以及不同方向、不同板刃練習的需要，有必要學會翻滾換刃：

　　1. 跪變坐（腳趾側板刃換到腳跟側板刃）：往前趴下，膝蓋彎曲，把板子舉起,翻過來成躺著，坐起。

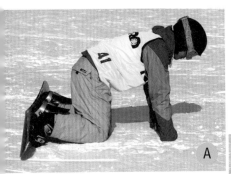

A

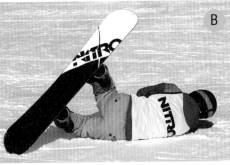

B

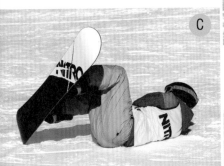

C

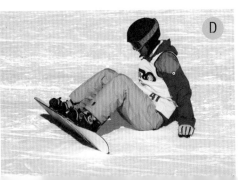

D

2. 坐變跪（腳跟側板刃換到腳趾側板刃）：往後躺下，大腿抬高，把板子舉高，上身隨板子翻過來成趴著的姿勢，跪起。

為了避免局部肌肉疲勞痙攣，練習時最好將腳跟側練習和腳趾側練習、向左滑行和向右滑行交替進行。在學會換刃轉彎前，這種翻滾換刃是必須掌握的。

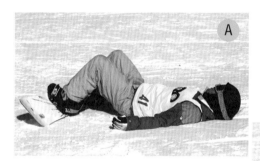

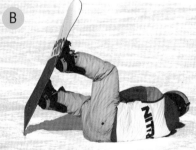

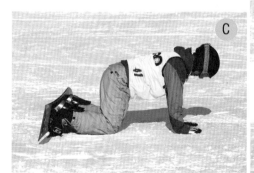

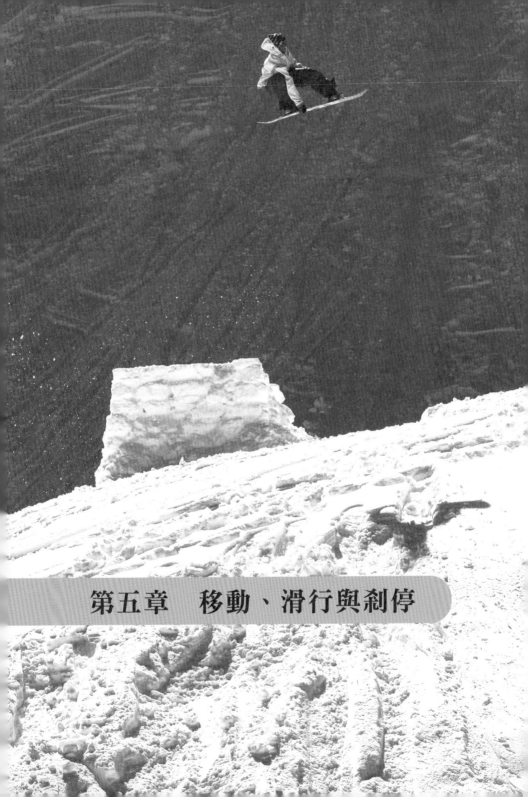

第五章　移動、滑行與剎停

一、平移與短距離上坡

步　行

　　如果乘纜車或拖牽的人太多，或者你還沒有掌握使用他們的方法，或者你喜歡踏雪登山的感覺，你可以把兩隻腳都從雪板上鬆下來，手拿雪板步行移動或上山。

單腳固定移動與上山方法

蹬滑板

前腳固定在雪板上，後腳蹬雪。

目視前方（不要看腳下），重心向前，置於前腳，屈膝，雙手位於身體前方（而不是體側）腰的高度。整個身體要自然、放鬆。基本姿勢保持平衡。

分別練習腳在雪板兩側蹬滑板的動作。這將有助於你在單板滑雪時將身體重心置於前腳。與在平地上蹬滑板一樣，蹬起一定的速度，在能滑起來時，將後腳置於兩個固定器之間的防滑墊上滑行。

步行上山

上緩坡時，可以後腳領先，前腳和雪板與山坡垂直。使雪板趾尖側板刃切入雪中，未固定在雪板上的後腳向山上邁步。抬起雪板，保持與山坡垂直的角度，向上跟進。這樣不斷重複，向前行進。

雙腳固定移動與上山方法

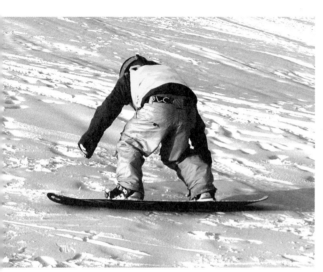

雙腳固定移動與上山方法通常需要消耗較多能量,一般只適用於短距離移動。

在平地或向上進行較短距離的移動時,為了節省時間,避免反覆固定後腳,你可以採用雙腳跳的動作。

　　平地短距離移動時，可以使板頭指向前進的方向，雙腳向前搖動，使雪板先向前移動，然後身體向前跟進。

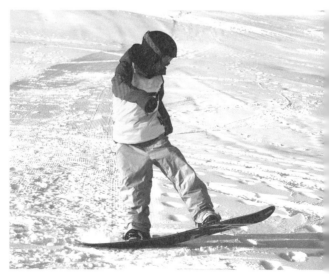

　　向坡上進行短距離移動時，也可以四肢配合向上移動。雙手先向前伸，支撐，使雙腳向上跟進。主要靠雙手和趾尖側板刃配合前行。

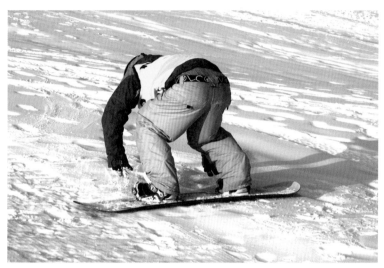

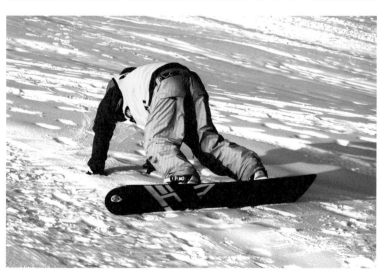

二、基本滑行與停止

單腳固定向下滑行與轉彎減速

選擇一個下方有較長平緩地帶，而且人較少的緩坡，單腳固定上坡約 10 公尺，然後轉身，使板頭向下，後腳踩到防滑墊上。身體放鬆，目視前進方向，保持重心稍向前。體會滑行的感覺，直到在平地停止。注意不要單腳固定滑很長或很陡的斜坡，這樣很容易使自己受傷。

單腳固定滑行重要的是要掌握轉彎減速。這對於下纜車是非常重要的。在上纜車之前，一定要想像自己下纜車時單腳固定滑行、轉彎、停止，並進行練習，避免下纜車時摔倒受傷。

腳跟側轉彎

　　1. 單腳固定從緩坡上板頭向下滑行。腳跟側開始向下用力，同時腳趾向上抬起。

　　2. 目視前方，前臂指向要轉彎的方向。膝部微屈，腳跟側輕輕向下用力。

　　3. 大弧度慢慢轉彎，使雪板用腳跟側板刃滑行，直到停止。

腳趾側轉彎

　　1. 保持重心向下滑行，眼睛和前臂指向要轉彎的方向。膝部微屈。

　　2. 準備轉彎時，腳趾向下壓雪，使雪板逐漸滑到橫向。

3. 完成轉彎時，面向山坡。停止後，後腳離開雪板，保持平衡。

單腳固定向下滑行時，也可以用後腳跟或腳尖踩到板刃以外，幫助剎車減速，但注意重心要放在前腳而不是後腳。腳跟或腳尖拖雪時，要配合上身的轉動。腳跟拖雪會形成面向山下的腳跟側轉彎；腳尖拖雪會形成面向山上的腳趾側轉彎。

橫推（Sideslip）

選擇一處緩坡，將雪板與下滑線垂直，透過板刃角度控制身體平衡向下滑行。身體重心位於上坡板刃，體會如何由控制板刃角度來控制速度：板刃角度小，速度快；角度大，速度慢或停止。注意雪板不要放平，以免下坡刃卡雪摔倒。

在掌握身體重心與控制板刃之間的關係之前，幾乎每次嘗試用板刃站立滑行都會摔倒。強烈建議，在教練的協助下練習控制板刃角度滑行。初學者也可以先在有扶手的地方體會重心在板刃上的感覺。

腳跟側橫推（雙腳正面下滑）

　　上身正直，目視前進方向，重心置於板中央腳跟側板刃，保持正確的站姿。腳尖慢慢放下，向下滑下；腳尖慢慢抬起，速度減慢或停止。要像點剎車一樣，小幅度、頻繁地控制腳尖。注意正面直線下滑時，要保持重心在兩腳之間。

　　1. 板刃角度小，向下滑行速度快；

　　2. 板刃角度稍大，滑行速度變慢；

　　3. 更大的板刃角度將使滑行停止。但靜止不動時很難保持平衡。建議降低板刃角度繼續向下滑行或坐下。

　　如果重心不是平均分佈在兩隻腳上，雪板將會沿斜線向下滑行甚至轉彎。掌握了正面直線橫推下滑後，逐漸將重心稍移向左腿或右腿，同時手臂稍指向左前方或右前方，初步體會斜向橫推下滑。

　　掌握了橫推的方法，滑雪者將可以從較陡的坡上減速安全滑下。也可以在此基礎上學習更多的技術。

腳趾側橫推（雙腳背面下滑）

上身正直，面向山上，重心置於板中央，用腳趾側板刃向下滑行。注意腳跟側板刃一定不能碰到雪，此時卡雪會摔得很重。建議初學者請教練協助保持平衡並觀察身後情況。重點體會腳趾側板刃，以及板刃角度對速度的影響。膝關節向下壓，板刃角度增加，速度減慢或停止。腳跟稍向下放，板刃角度減小，雪板向後滑行。

1. 腳跟放下，板刃角度小，向下滑行速度快；注意腳跟側板刃一定不要卡雪。

2. 屈膝、腳趾向下壓，板刃角度稍大，滑行速度變慢；

3. 更大的板刃角度將使滑行停止。

掌握了背面直線橫推下滑後，要逐步體會斜向橫推下滑。要點是眼睛注視前進方向，手臂指向同一側，重心也稍移向同側腿。

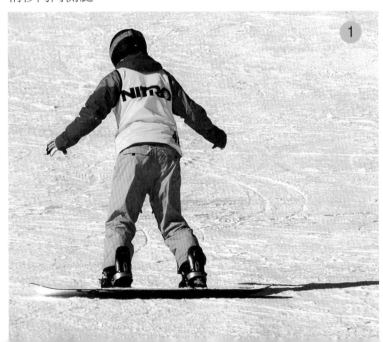

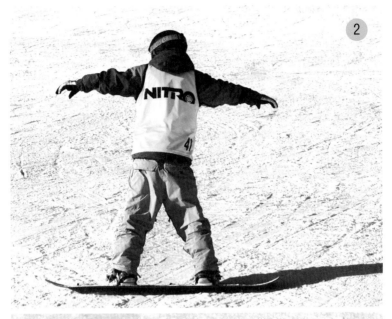

左右橫推滑降（落葉飄）

（應分別進行腳跟側和腳趾側練習）

掌握了斜向橫推下滑後，將左右兩側的橫推滑降交替進行（向左，向右，再向左，再向右，如此交替）。此時滑行路線像 Z 字，因連續的動作路線像樹葉在空中飄落，有人將這一練習稱作「落葉飄」。要點是上身挺直，膝蓋微屈，重心移向前進方向，目光也注視行進方向，手臂指向同一側。

在要改變方向時，後腳逐漸用力壓板刃，雪板會逐漸改變方向並減速。在將要停止時，移動重心，後腳變為前腳，目光轉向前進方向，向另一側滑行。

熟練以後，逐漸增加下降的角度和滑行的長度，繼續進行同樣的練習。

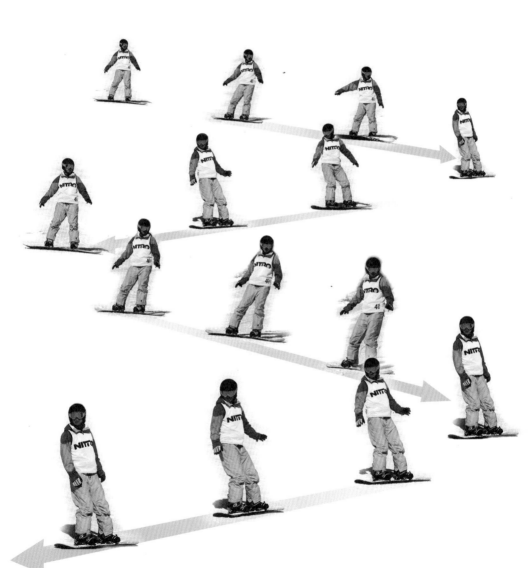

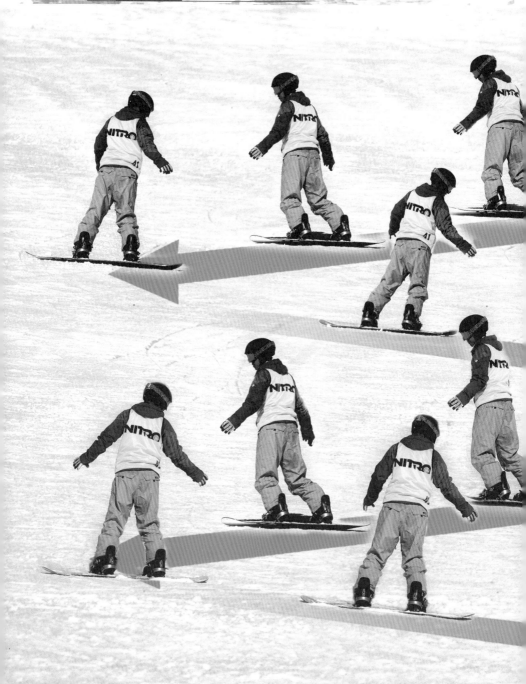

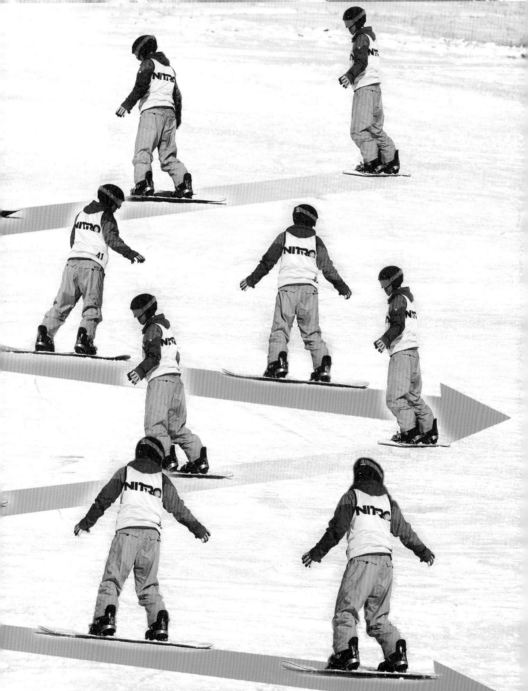

左右連續滑半圓
（應分別進行腳跟側和腳趾側練習）

　　在左右橫推滑降的基礎上，繼續增加下降的角度，保持使用上坡的板刃，使雪板幾乎平行於下滑線開始加速下滑，用力壓板刃，使雪板逐漸改變方向並減速，但不是但

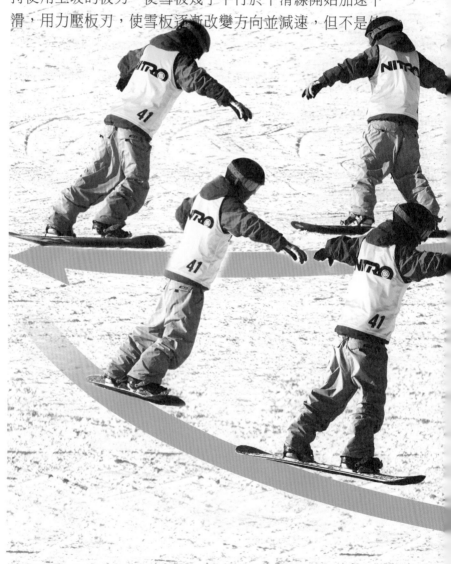

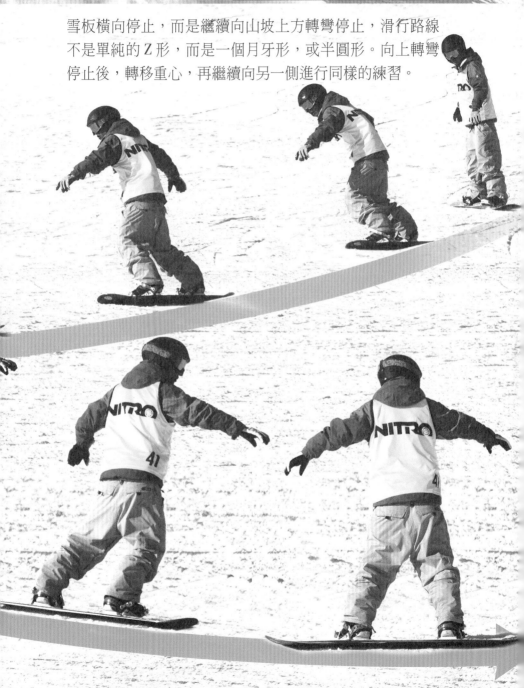

雪板橫向停止，而是繼續向山坡上方轉彎停止，滑行路線
不是單純的Z形，而是一個月牙形，或半圓形。向上轉彎
停止後，轉移重心，再繼續向另一側進行同樣的練習。

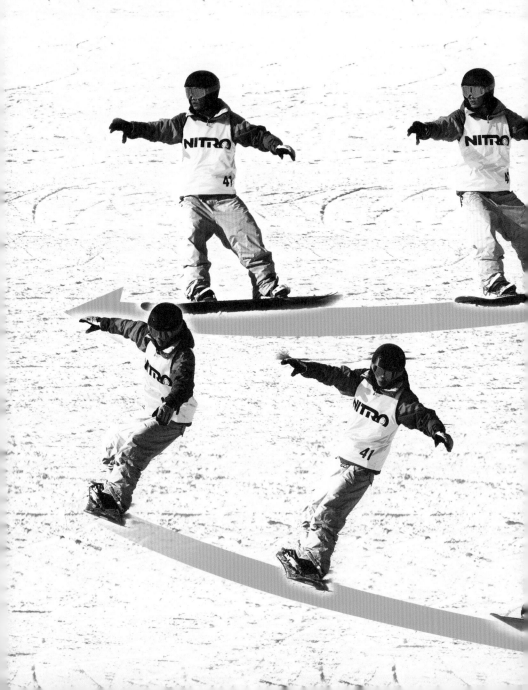

單向連續滑半圓（Garlands）

（應分別進行腳跟側和腳趾側練習）

　　滑雪者穿越下降線滑半圓，接近停止時，起身向前，板稍放平，逐漸接近下降線，開始加速下滑，然後壓板刃減速，繼續朝同一個方向滑半圓。每次單向連續滑 3-4次，然後換另一個方向（倒滑）或換另一側板刃。這個練習對轉彎有很大幫助。

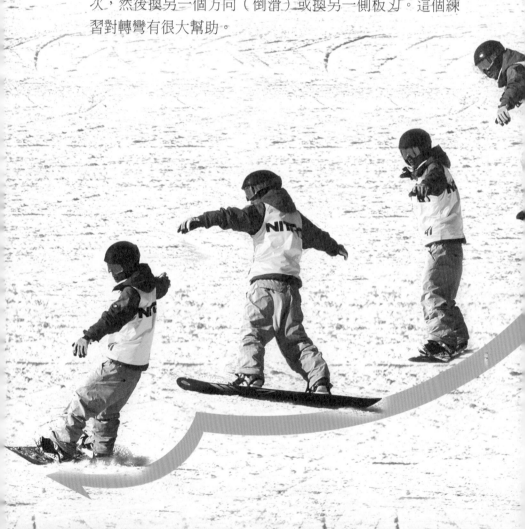

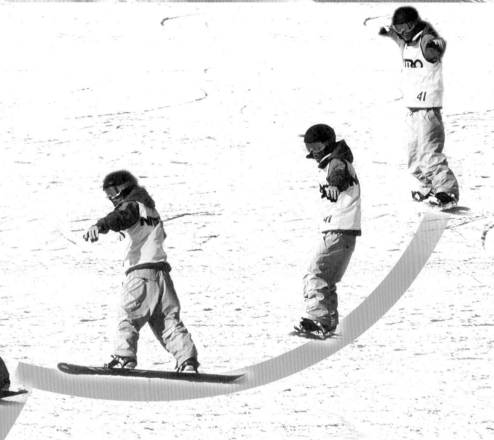

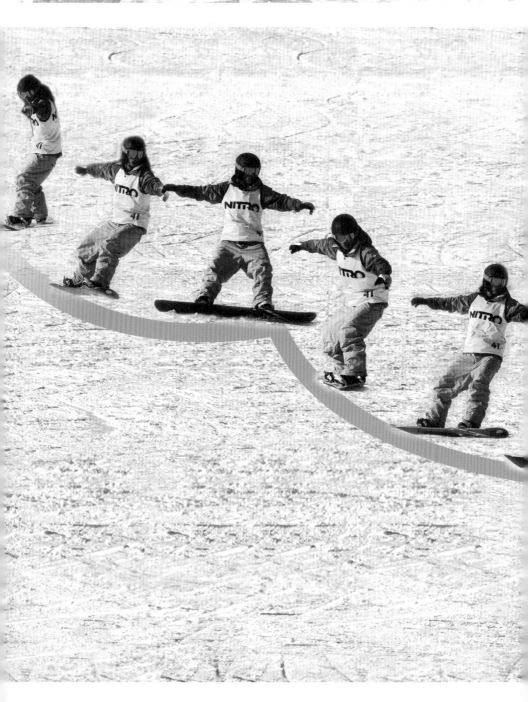

剎 停

前面練習中已經基本掌握了減速停止的方法。遇有緊急情況，後腳迅速壓板刃，將雪板轉成與下滑線垂直，重心向上坡一面，增加板刃角度，用板刃刮雪面，迅速停下來。有時上身向與腳相反的方向扭轉有助於快速剎停。

在練習剎停或轉彎時，要先有一定的滑行速度。這跟騎自行車一樣，速度太慢，難維持重心，很難轉彎，更難體會出剎車的感覺。

第六章　借助機械力上山

　　為了保持體力，長距離上坡還是要借助機械。在選擇
纜車或拖牽之前，建議要先掌握平推和斜滑降等基本滑行
技術。要真正掌握單板滑雪技術，則需要有一定的坡度和
速度。但開始時要選擇初級雪道。各雪場向上輸送的形式
各有不同，這裏分別介紹幾種常見的運送方式。

1. 傳動帶

　　常用於坡度較緩的初級雪道，類似於傳動電梯。滑雪
者雪板與傳動方向平行，站立在傳動帶上。上下傳動帶時
不要著急，注意平衡。

2. 拖　牽

　　通常有腿夾式和托臀式／托腰式。有一些初級或中級
雪道只有拖牽。在學習的過程中，也是不得不掌握的一項
技術。

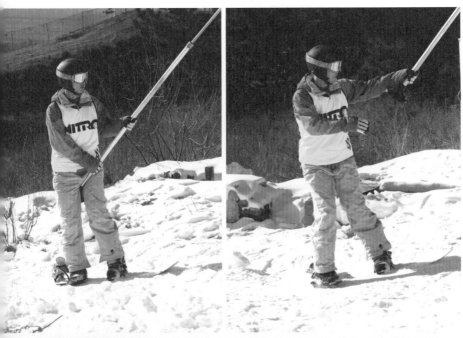

　　使用腿夾式拖牽要保持身體放鬆。板頭指向前進方向，站在輸送雪道上。在拖桿快到時，回頭注視拖桿的運行，用手抓住拖桿，並順勢將它放在兩腿中間，後腳放在防滑墊上。注意重心不要向後，尤其不要向後坐。膝關節放鬆，時刻準備各種不同的雪況。如果失去平衡，用後腳控制、調整，然後再放到板上。如果摔倒，儘快離開拖牽路線，以免影響他人。快到終點時，身體稍下蹲，或拉伸拖桿，將拖桿從兩腿之間拿出來，然後鬆開手，單腳蹬離拖牽路線。

　　使用托臀式／托腰式拖牽的要點與腿夾式拖牽相同。要注意身體放鬆，保持平衡，不能向後坐。臀部或腰部伸直，保持一定的緊張，在拖牽快到時，使拖桿橫於腰或臀後部，手扶拖桿，保持平衡。

3. 纜　車

使用纜車時要聽從工作人員的指揮。如果你是第一次使用纜車，一定要告訴工作人員，他們會幫助你的。

乘坐封閉式纜車通常要求脫下雪板，縱向手持雪板步行上下纜車。目前國內雪場基本使用開放式纜車。下面介紹開放式纜車的使用方法。

上纜車時，前一個座椅在前方掠過後，迅速移動到乘坐區。回頭向外側看，用手抓住座椅，確保在椅子上坐穩。面向前方，抬起板頭。纜車將你向上抬起時，可以調整重心，舒服地靠在椅背上，並放下安全桿。

一般安全桿下面都有腳踏桿，可以將雪板放在上面休息；抬起安全桿時，可以將雪板放在後腳面上，減輕板的重量及擺動對前腳踝的壓力。

下纜車時，在纜車快要到達下車區時，身體向前坐，板頭略抬起，指向前方，後腳置於防滑墊處。當雪板接觸到雪時，雙手扶座椅，使身體呈單板滑雪準備姿勢。

注意重心向前，身體不要向後傾。纜車的座椅會輕輕將你向前推出去。這時你就可以使用前面練習過的單腳滑行動作，後腳位於防滑墊上，用腳趾或腳跟逐漸增加壓力，使你慢慢轉身並減速停下來。如果這時摔倒，要馬上起來並移到安全區域。

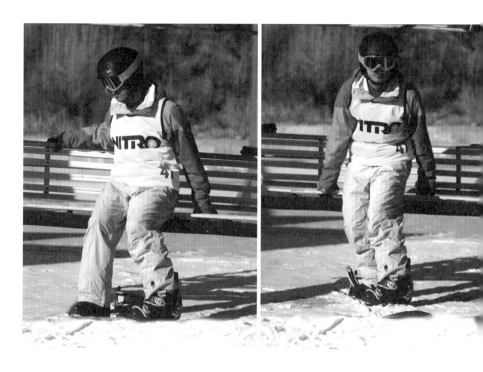

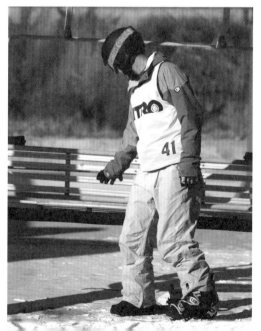

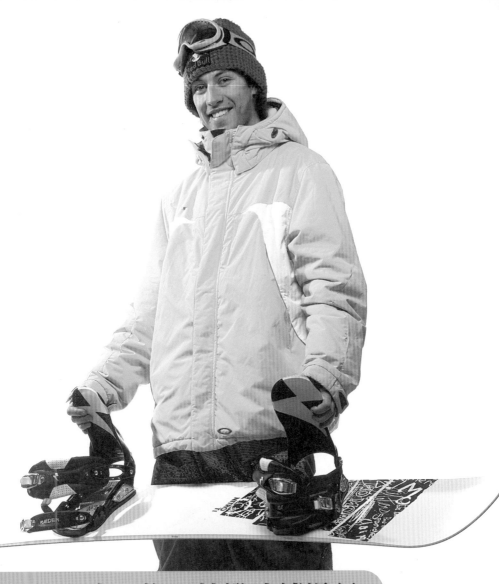

第七章　換刃轉彎連續滑行

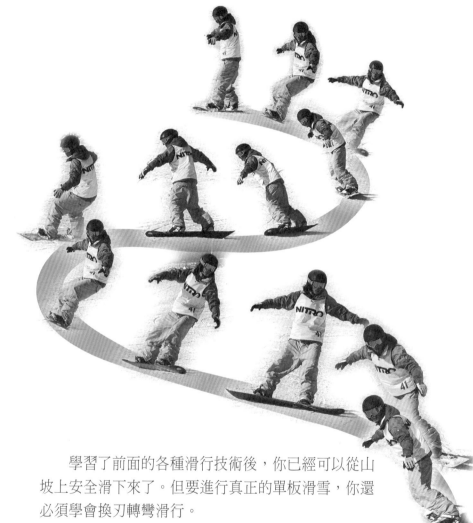

　　學習了前面的各種滑行技術後，你已經可以從山坡上安全滑下來了。但要進行真正的單板滑雪，你還必須學會換刃轉彎滑行。

　　如果你已經熟練掌握了腳跟側和腳趾側的落葉飄和單向連續滑半圓的動作，你已經基本學會轉彎了。下面的任務就是把腳跟側和腳趾側的動作聯結在一起，透過換刃轉彎，形成 S 型滑行路線。

滑　轉

　　滑轉是把腳跟側和腳趾側的滑行連起來，滑成 S 型。換刃時有一瞬間是板子放平，板頭指向山下，此時注意身體不要後傾，重心向前，一定要等到身體重心放正，不偏向任何一邊，板子完全放平後，再做下一個轉彎動作。

　　注意轉彎時不只是腳轉，要先轉頭，轉肩，轉髖，然後轉腳，板子就會跟著動。眼睛要一直看著前進的方向，雙手放在身體前面，隨目光轉動，當雙手轉動時，肩膀會跟著轉，然後腰和腳也會跟著轉。腳跟側轉彎時身體微向後傾，腳趾側轉彎時身體微往前傾。

　　以左腳在前為例，先用腳跟側滑，身體微向後躺，用腳跟側板刃刮雪，雪板轉向減速後，起身，重心回正向前，板頭指向山下，板子逐漸放平，然後轉頭、轉身，屈膝，身體微向前傾，用腳趾側板刃刮雪，保持屈膝動作，雪板轉向減速後，起身，重心回正，板頭指向山下，板子放平，轉身繼續做腳跟側轉。

　　現在，你已經可以換刃轉彎了。練習轉彎時，要注意身體保持正直，上身不要亂擺；要注意更多運用身體的起伏和膝蓋的彎曲。

　　預備轉彎之前，身體從最高點慢慢屈膝，在轉彎瞬間達到最低點，而後徐徐抬起，到高點後轉向另一側，身體再不斷下降，如此重複。注意每次轉彎前控制速度，不要轉身過快，不要過快地提高板刃角度。

　　練習時要循序漸進，可以先滑較大的弧線，然後逐漸縮小轉彎半徑。熟練後，逐漸減小上身轉動幅度，更多地

體會板刃、側切和板的彈性在轉彎中的作用；逐漸體會增加腰力和腳力，在滑轉轉彎時，前腳幫忙左右扭動，後腳幫忙前後推動，會形成更快的轉彎，這在較窄的雪道上或處理緊急情況時會很有幫助。

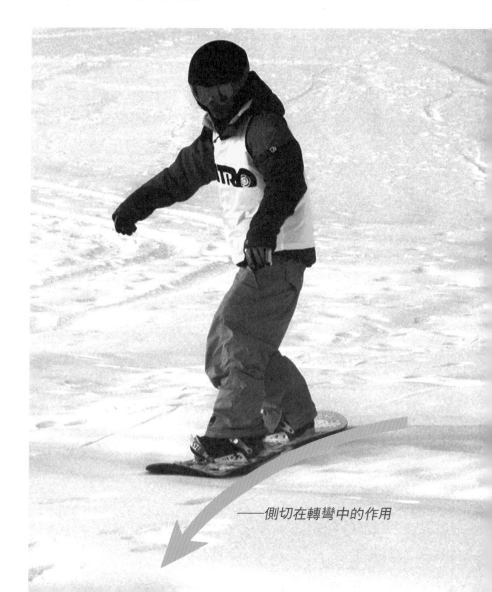

——側切在轉彎中的作用

割　轉（Carving）

　　顧名思義，就是只用板刃割雪轉彎。割轉要求轉彎時板刃與雪面的角度更大，也就需要身體前傾或後傾的角度更大；實際上在練習滑半圓和滑轉時，你可能已經因板刃角度的增加而體驗過了割轉的感覺。

　　割轉的原理與滑轉基本一樣，只是割轉只用板刃割雪而滑轉是刮雪滑過。

　　練習割轉時要選擇雪車壓過、沒有冰或小雪包的雪坡，選擇稍硬一點的雪板。練習時要有一定的速度，半蹲，壓低重心，但不要向前彎腰，身體重心均勻分佈在兩腳中間，儘量使板尾刃與板頭刃沿同樣的路線切過，在雪地上留下清晰的切痕，而不是刮過的痕跡。

　　割雪轉彎通常不會像滑轉那樣刮雪刹車而減慢速度，因為割轉是割雪而不是刮雪，所以入彎和出彎的速度可以維持一樣。在轉彎前換刃，並早開始轉彎將有助於減少速度的損失。

　　割轉時速度越快，要求板刃角度越大，也就要求身體向坡上刃方向傾斜角度越大。可以由膝、腳踝和髖部的配合來增加板刃角度，同時增加轉彎的穩定性。

　　進行割轉時，要注意沿下降線割轉滑行，眼睛注視轉彎路線；前手指向轉彎方向，後手指向翹起的板刃，保持手臂、肩膀呈水平動作；用後腿幫助控制保持板刃與雪的接觸，控制方向；可以由檢驗滑過的痕跡和練習減小噪音來檢驗割雪技術的提高。

第八章　自由式基礎

　　提到單板滑雪，很多人會想到自由式。似乎自由式更能彰顯年輕人「酷」和「炫」的風格。也許很多年輕人在選擇單板時就希望有一天自己也能「飛」起來，「炫」出來。在學習了單板的控制與平衡後，你可能已經體會到了單板滑雪的一些樂趣。要想玩得更酷，你還需要學習一些自由式的基礎動作。

倒　滑（Fakie）

　　與正常滑行相反，後腳在前，前腳在後滑行。如慣用左腳在前，但用右腳在前滑，就是倒滑。實際上在學會換刃轉彎前進行的左右橫推滑降（落葉飄）和左右連續滑半圓的練習時，有一半的動作是倒滑。

　　再開始練倒滑轉彎時，因為滑慣了一邊，換另一邊滑會覺得有些不習慣，要重新體會轉彎的感覺和雪板與身體重心的關係。

　　練習倒滑要和開始練習單板一樣，要有決心，不斷地練習。可以把速度降下來，但儘量不要總想轉回到正常滑行的動作。把所有前滑的動作都倒過來練習熟練，使正滑和倒滑都同樣得心應手，這樣你可以嘗試的技巧就多了一倍，對以後練習各種技巧很有幫助。

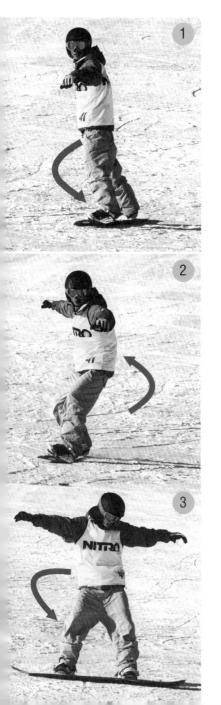

緩坡轉 360 度

　　可以在緩坡雪地上練習順時針或逆時針轉 360 度。以左腳在前順時針轉 360 度為例，先用腳趾側轉彎 180 度，轉到右腳在前，再用腳跟側轉 180 度，轉到左腳在前的起始動作。每轉一圈，各做一次腳趾側轉彎和腳跟側轉彎。逆時針轉跟順時針相反，先做腳跟側轉彎，然後做腳趾側轉彎。練習時注意目光及雙臂對轉彎的引導作用，同時注意身體在轉彎中的起伏配合。

　　練 360 度轉對於腳趾側和腳跟側的轉換很有幫助。練習時先慢慢轉，熟練後，逐漸縮小轉彎所需的距離和時間。每次練完順時針轉後，要練習逆時針轉。

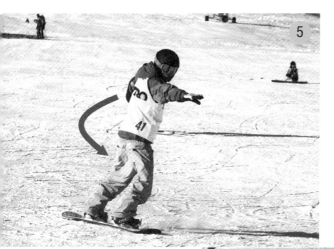

5

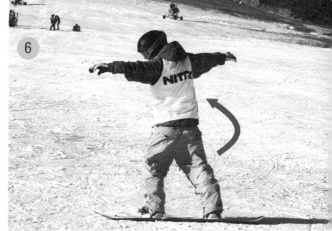

6

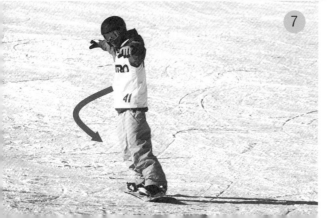

7

單腳抬轉 180 度

　　學會轉 360 度後，左右腳重心的轉換就可以得心應手。在轉 180 度時，重心前傾，轉快一點，將後腳抬起來完成 180 度轉，控制重心，後腳在前方落地，開始倒滑。

學跳前的準備

「飛」是每個單板滑雪者夢寐以求的技巧。學跳跟學轉彎一樣，也有一定的順序和方法，要循序漸進。

安全落地

學習跳起騰空之前一定要先掌握落地的方式，否則容易受傷。落地時一個基本的原則就是要屈膝。落地時屈膝可以吸收地面產生的衝擊力，不僅可以保護膝關節，也有助於對整個身體的緩衝。如果膝關節僵直，不僅容易摔倒，也很容易受傷。

保護膝關節的另一個要點是：落地點的坡度最好不要小於起跳點的角度。否則落到平地上很容易造成膝關節韌帶的損傷，而落到斜坡上並繼續滑行有助於力的分解，減少損傷。如果起跳前看不到落地點，最好在躍入空中前先查看一下地形。不要因為過於自信而把自己置於危險境地。同時請雪場管理員或朋友幫你巡視雪道，以免其他人進入落地點，造成傷害。

縱跳轉身

　　為了節省時間，避免反覆固定後腳，你可能已經做過較短距離的雙腳跳移動，也可能已經為了彈掉板上的雪而雙腳上下跳動，這時你已經初步體會了騰空的感覺。

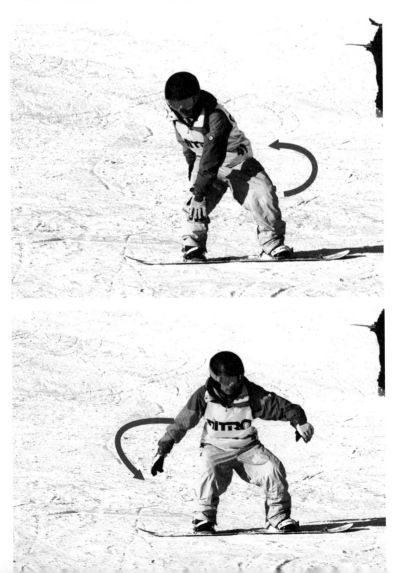

　　練跳時不要心急求快。最初練跳時應選擇平地，熟練後可以逐漸在緩坡上練習。熟練掌握原地縱跳後，在跳起的同時轉身，膝部抬高，下肢跟隨轉動，完成 180 度轉身。熟練後，可以逐漸增加難度，提高速度或增加轉身角度，完成 360 度轉身。

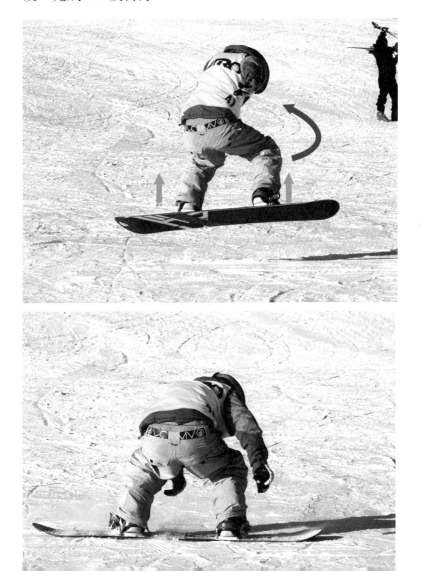

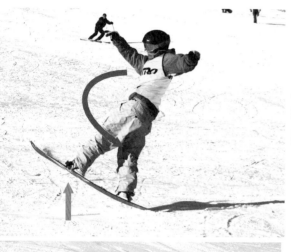

單腳跳轉 180 度

　　雙腳跳起時,一隻腳用力向上抬起,同時擺動手臂以同側臂帶動胯和腿完成轉體。

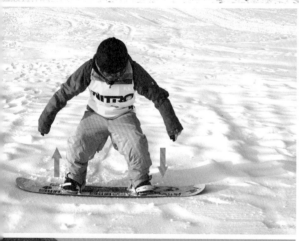

　　雙腳離地時注意保持身體平衡。

單獨:跳躍圖

Ollie 跳

　　Ollie 跳是先抬前腳，然後利用板子的彈性順勢抬後腳騰空的方法。練習時可以先在平地上進行側跳。先左腳向左邊抬起跳出，然後右腳跳起跟隨往左側跳，然後反過來練習往右側跳。熟練後可以用同樣的方式在雪上進行 Ollie 跳練習。

　　先在平坡上完全靜止的情況下練習，再後在緩坡上練，然後將樹枝放在坡上練習躍障礙物。熟練後可以在雪坡有突起的地方練習 Ollie 跳，這樣可以增加跳起來的高度，有利於體會「飛」的感覺。注意落地時用膝、踝和髖部緩衝，保持重心向前平穩落地，目視落地方向。

1

抓　板

　　抓板的感覺很「酷」，但更重要的是抓板使你在
「飛」的時候保持身體緊湊，與雪板成為一體。騰空時應
保持身體平衡，目視落地方向，儘量向上抬腿，不要彎腰
向下。最開始練習時可以用前手抓雪板腳趾側兩腳中間的
位置（Indy）。熟練後，逐漸練習抓板頭、板尾，以及腳
跟側板刃，也可以換另外一隻手進行練習。你也可以自己
創造最適合你的抓板方式。

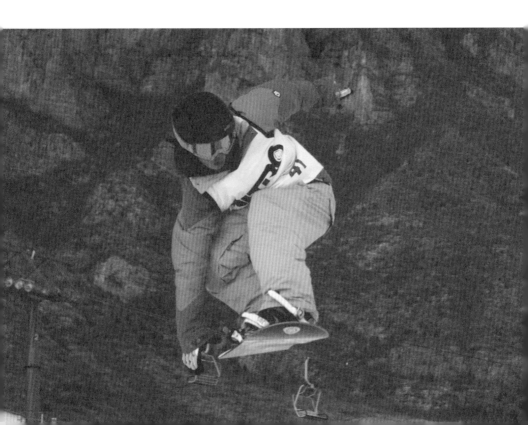

空中轉身抓板

當你對倒滑、縱跳轉身、Ollie 跳以及抓板等動作都得心應手時，很自然就會將這些動作組合在一起。

練習空中轉身抓板時，要用板刃起跳，並保證一定的速度和高度。首先降低重心，反方向轉身，跳起時轉身並一直注視轉身方向，落地時注意控制重心。練習 180 轉身時，最好先練習腳趾側倒滑起跳，這樣有助於增加起跳高度和落地時的控制（落地時為正向滑行）。360 轉身需要更有力的轉身和空中時間，落地與起跳用同側板刃，姿勢相同。空中轉身抓板屬於高級動作，一定要在熟練掌握其他基礎動作的基礎上練習。

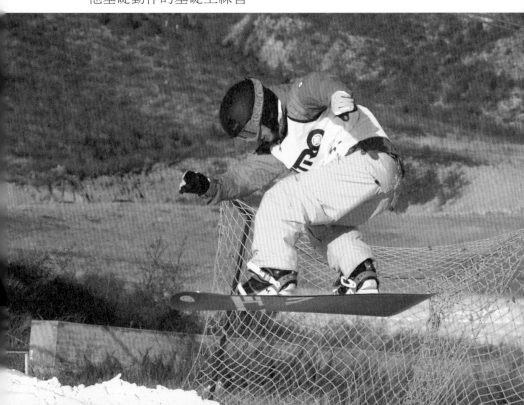

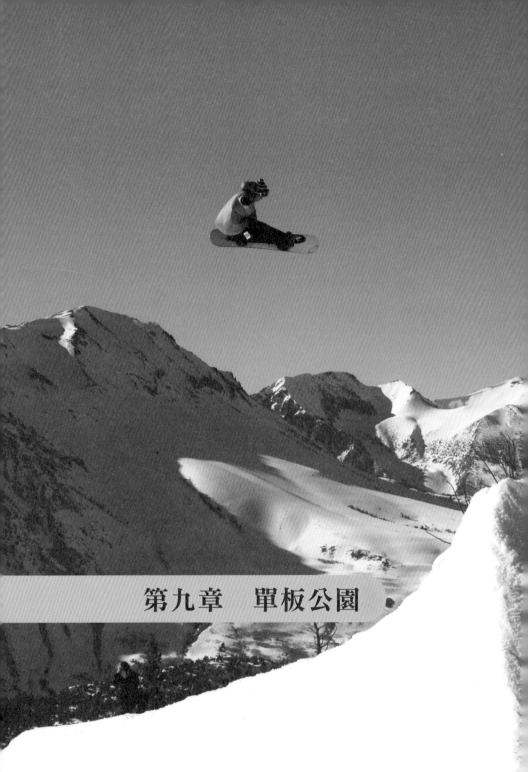

第九章　單板公園

單板公園

　　隨著單板運動的流行，許多滑雪場都專門設有單板公園。單板公園一般是一個相對集中的便於單板滑雪者展示各種滑雪技巧的區域，其場地內的海拔高差相對較小，公園內專門設計多種不同高度、不同難度的設施，包括各種不同的地形，以及鐵桿、鋼管、箱子、跳臺、單板牆、U 型槽等各種挑戰性道具，以便於滑雪者自由發揮，可以做翻轉、跳躍、空中抓板等各種極限動作，任意展示高超的運動技巧。

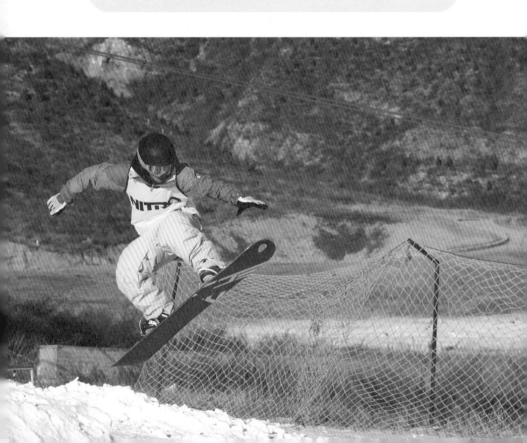

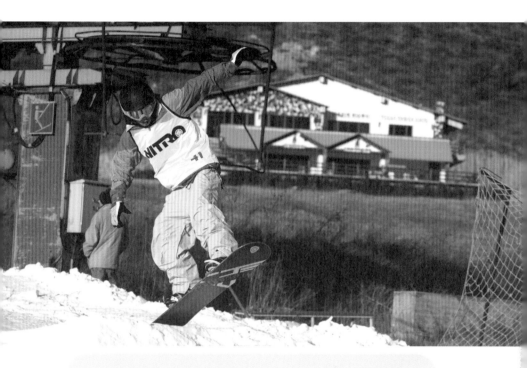

　　單板公園是單板愛好者表現自我，展示個性的天地。學習時首先要具備高級滑板技術，要瞭解各種道具的特點，熟悉不同道具的使用方法及注意事項，瞭解並熟悉做每個動作所需要的速度。做各種動作之前，要多看，多想，在頭腦中已經形成了完整的動作後再到這些道具上嘗試。如果你能熟練地在不同的單板公園「秀」出自我，那你已經是一位單板滑雪高手了。等待你的將是對更多新奇刺激體驗的極限挑戰。

　　目前北京周邊的雪場已經有幾家開始建設專門的單板公園，以滿足日益增多的單板滑雪愛好者的需求。其中比較具有代表性的單板公園是南山麥羅（Mellow）單板公園和石京龍水晶（Crystal）單板公園。

諾基亞——南山麥羅單板公園

位於北京南山滑雪度假村內，是中國第一個單板公園，由北京南山滑雪度假村與奧地利麥羅公司共同規劃、建設。在諾基亞—南山麥羅單板公園，其場內各種設施的建造標準完全與歐洲的 MELLOW PARK 相同。麥羅單板公園從雪質蓬鬆的北坡起滑道、連續大跳臺及 N 個小跳臺，加上雙線路的角台、U 型槽及一連串鐵桿、鐵箱和鋼板牆，構成了迄今為止國內最具挑戰性的大型單板公園之一。其中包括 4 個難度不同的跳臺（Roller，4 公尺、7 公尺、10 公尺）、1 個單板牆（Wallride，6×3 公尺）、6 個形狀各異的鐵桿（Down Rail 4 公尺，Rain bow Rail 6 公尺，A–Box 10 公尺，Curved Box 6 公尺，Fun Box 4 公尺）、標準設計 U 型槽（Halfpipe，長 80 公尺寬 10 公尺高 2.8 公尺）。設計了適用於職業和業餘單板選手的不同跳台線路，無論是初、中、高級單板滑雪愛好者，都可以享受到與以往不同的樂趣。同時，每個雪季在南山麥羅單板公園舉辦的單板大賽更是燃起北京「板豬」族的熱情！

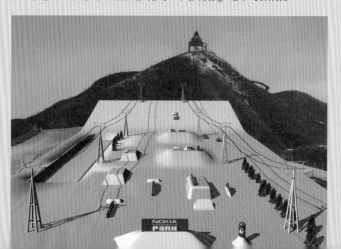

石京龍水晶單板公園

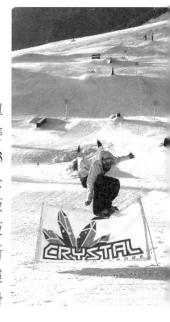

　　坐落於夏都延慶的北京石京龍滑雪場內。目前石京龍水晶單板公園特別建立了初學區，可以滿足不同水準的單板滑雪愛好者的需求，讓初學者在安全舒適的雪世界裏開始嶄新的單板歷程！單板娛樂區設有 1 個趣味追逐賽（200 公尺）、3 個初級跳臺（長 2 公尺）、3 個專業跳臺（長 5 公尺、長 7 公尺、長 12 公尺）、6 個鐵箱、1 個 Hip，以及 1 個單板牆。來自法國的單板公園建設專家在水晶單板公園專門修建了中國首條越野滑雪雪道，讓所有中國單板發燒友盡情享受來自 2006 年都靈最新的奧運單板訓練，與世界同步享受單板滑雪的精彩體驗。

國家圖書館出版品預行編目資料

單板滑雪技巧圖解（附單板滑雪欣賞 VCD）／李久全　高捷　編著
——初版，——臺北市，大展，2009〔民 98．04〕
面；21 公分 ——（運動精進叢書；21）
ISBN　978－957－468－679－7（平裝附影音光碟）

1. 滑雪
994.6　　　　　　　　　　　　　　　98001781

單板滑雪技巧圖解（附單板滑雪欣賞 VCD）

編　　著／李久全　　高　捷
責任編輯／張　　力
發 行 人／蔡森明
出 版 者／大展出版社有限公司
社　　址／台北市北投區（石牌）致遠一路 2 段 12 巷 1 號
電　　話／（02）28236031 · 28236033 · 28233123
傳　　眞／（02）28272069
郵政劃撥／01669551
網　　址／www.dah-jaan.com.tw
E - mail ／ service@dah-jaan.com.tw
登 記 證／局版臺業字第 2171 號
承 印 者／弼聖彩色印刷有限公司
裝　　訂／建鑫裝訂有限公司
排 版 者／弘益電腦排版有限公司
授 權 者／北京體育大學出版社
初版 1 刷／2009 年（民 98 年）4 月

　　　　　　　　　　　　定　　價／350 元

大展好書　好書大展
品嘗好書　冠群可期